陆机·平复帖

中国历代书家墨迹辑录

江西美术出版社

書乃得索靖筆或有論其筆法圓渾如太羹玄酒

者今細衡之乃不盡然惟安麓村所記謂此帖大非章

草運筆猶存篆法似為得之矣余素不工書而嗜

古成癖聞有前賢名翰恒思目玩手摩以巆尋其

旨趣不意垂老之年忽覯此神明之品歡喜讚

歎為之漢釋神怡半載以來閉置危城沈憂煩鬱之

懷為之渙釋伯駒家世儒素雅擅清裁大隱王城

古懽獨契宋元劉蹟精鑑靡遺卜居城西与余衡

宇相望頻歲過從賞奇析異為樂無極今者鴻

寶來投蔚然為法書之弁冕墨緣清福殆非偶

然從此籤錦裹什襄珍藏且祝在之處之有神

物護持永離水火蟲魚之厄使昔賢精睍長存

於尺幅之中與日月山河而並壽寧非幸歟

歲在戊寅正月下澣江安傅增湘識

此帖本未沉埋同年之跋言之詳矣顧尚有軼聞可補者

翁文恭日記辛巳十月初十於蘭翁處得見陸平原平復帖

手迹紙墨沈古筆法全是篆籀正如先管鋪於紙上不見

起止之迹後有光一跋而已前後宣和印女岐印張丑印

宗高宗題籤董香光籤成親王藏此卷為成哲親王分府

時其母太妃所手授故昌詁晉名齋後傳至治貝勒勒具勒

死今疎茶邱邱以贈蘭孫相國文茶邱而言如此辛巳為光

緒七年是在李支正廧矣何㠯又歸茶邱詢之文正長公

子符曾侍郎始知帖嘗歸月即日還邱故今仍自邱出也

伯駒屬為記此不使後之讀文恭日記者有所疑也惟

據詁晉齋詩帖為孝聖憲皇后遺賜而文恭言分府

時母太妃手授則傳聞之誤當為訂正戊寅九月蕸進題

高宗為徽宗之誤 蕸泉碧

椿年識於北京漢魏五碑之館　時年七十有一

定梁蕉林侍郎家曾摹刻於秋碧堂帖安麓邨初
得觀於梁氏記入墨緣彙觀中旅攷卷中有安儀
周珍藏印則此帖旋歸安氏可知至由安氏以入內府
其年月乃不可悉乾隆丁酉成親王以孝聖憲皇后
遺賜得之遂以詒晉名齋集中有一跋二詩紀之嗣傳
花目勒載治政題為秘晉齋同先間轉入恭親王邸
嗣王溥偉為文詳誌始末并補錄成邸詩文於卷
尾此近世授受源流之大略也或疑純廟留情翰墨
凡秘府所儲名蹟墨妙靡不遍加品題弁莘成寶
刻冠以三希何乃快雪之前獨遺平原此帖顧愚
意揣之不難索解觀成邸手記明言為聖母康皇后所居宮
陳列之品宮在乾隆時為聖母憲皇后所居
其地屬東朝未敢指名宣索洎成邸以皇孫拜賜
又為遺念所須決無復進之理故藏內禁者數十
年而不獲上邀宸賞物之顯晦其忿有數存耶余
與心畬王孫昆季締交垂二十年花晨月夕觴詠
盤桓邸中所藏名書古畫如韓幹蕃馬圖懷素
書苦荀帖魯公書告身溫日觀蒲桃號為名品
咸得寓目獨此帖秘惜未以相示丁丑歲暮鄉人
白堅甫來言心畬新進親喪資用浩穰此帖將待
價而沽余深愳絕代奇蹟倉卒之間所託非人或
遠投海外流落不歸尤堪嗟惜乃告張君伯
駒慨擲鉅金易此寶翰視馮涿州當年之值殆
騰昂百倍矣嗟乎黃金易得絕品難求余不僅
為伯駒膚浔寶之歌且喜此秘帖幸歸雅流為尤
足賀也翊日賫來留案頭者竟日晴窗展觀古香
醰醰神采煥發帖凡九行八十四字三奇古不可盡
識紙似蠶繭造年深頗渝澹墨色有綠意筆力堅
勁倔強如萬歲枯藤與閣帖晉人書不類昔人謂

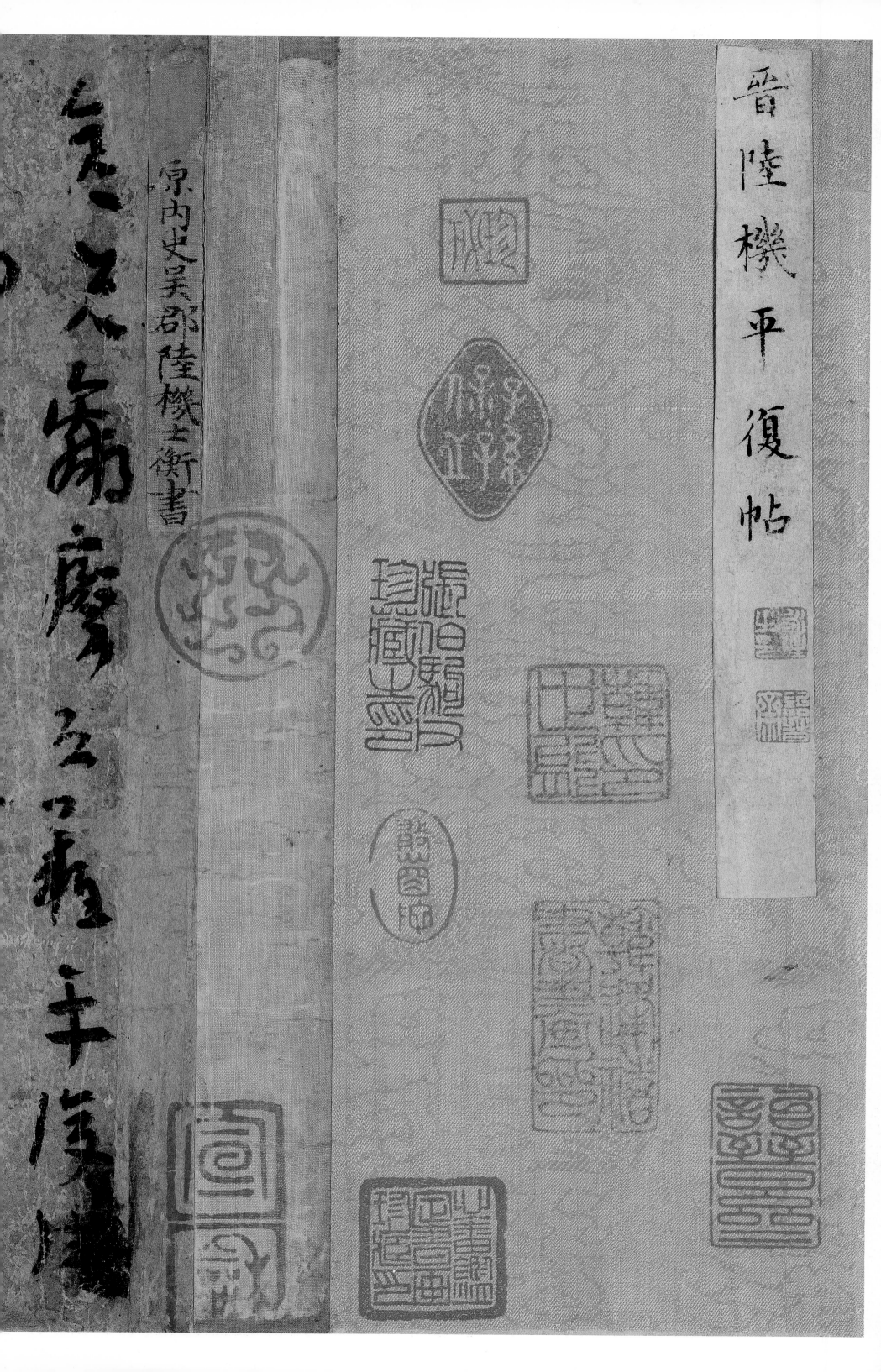

晉陸機平復帖

京內史吳郡陸機士衡書

左右為之悵然也吾

生平所佳勿便甚多

而復來患缘理漌

米氣田疋出之堇竹里

甚 如之馬道方林如住之足

猶之 足此寧為之陽

亥濟南張斯立東郡楊青堂同觀又雲間邢天錫拜觀又滏
陽馬軸同觀後或將元人題字折售於歸希之配在陽本
勘馬圖尾帖歸王際之售於馮涿州詩值三百緡云此卷
宣和金字籤乘員末記載至帖字與董其昌跋枝之跟清

標秋碧堂刻無毫髮異其入

內府年月不可考

詰晉齋題平復帖詩

儕父何能擅賦才珠邦羈旅事堪哀夢中黑憶功名盡
身後丹砂著作推丞相有索生二俊將軍無命到三台

鍾王之際存神物緬邈千年首重回家繫有二陵集

詰晉齋紀書詩

平復真書北宋傳元常以後右軍前

慈寧宮殿春秋閱拜手等歸丁酉年　　　　孝
　　　　　　　　　　丁酉夏　上頒

聖憲皇后遺賜由永得

右一記二詩共二百八十一字

溥偉華記

晉陸機平
復帖墨蹟

昔王僧虔論書云陸機吳士也無以較其多少庚肩
吾書品列機於中之下而惜其以弘牛掩迹唐李嗣

真書品後則置之下之首謂其猶帶古風觀

彼諸家之論意士衡遺蹟自六朝以來傳世絶罕

故無以評定其甲乙耶惟宣和書譜載御府所藏

二軸一為行書想帖一為章草即平服帖也今堂

想帖久已無傳惟此帖如魯靈光殿巋然獨存二

千年來孤行天壤間此洵曠代之奇珍非僅墨林之

瑰寶也董玄宰謂右軍以前元常以後惟此數行為

希代寶至教言少宣和書譜言平服帖作晉武帝

初年前右軍蘭亭燕集叙大約百有餘歲此帖當、

屬最古云今人得右軍書數行己動色相告矜為星

鳳剝此為晉初開山第一祖墨乎此六董語第此帖自宣

和御府著錄泯存巖宗泥金籤題六字相傳有元

代濟南張斯立東郡楊青堂雲間郭天錫滏陽馬軸

諸人題名亦早為肆估折去其宗元以來流轉迹始

鍾太傅薦季直表非真蹟且己致平原此帖可過
為法帖之祖前賢交贊無待重言就余時見帖
或為唐摹或為宋臨觀夫三希堂可知矣矣
誠未贈如董思翁所云世傳晉蹟未有若此而無
疑義者余初獲觀於鄂災展覽會望洋興嘆
者久矣終以傳沆州年伯刀心畬王孫殷然相讓
以頃子京收藏之宮清高宗禮罷之墳高獨未得
此帖余何幸得之不能不謂天符我獨厚也

見字不遠晉字

中州張伯駒識

晉陸士衡平復帖一卷凡九行章草書如篆榴多不可識有瘦金
籤及雙龍宣政諸璽元人曾跋其後不知何時入於
內府乾隆間以之
賜成哲王王受而寶之其齋曰詣晉且為題記顏評惜未書
三卷中今僅有董氏一跋紫宣和書譜收陸士衡書惟墨想
帖與此帖而已在當時已屬希有況右軍以前之書傳至今日
其寶重為何如耶偉兩藏晉唐以來名蹟百三十種以此帖為最
謹以錫晉名齋用誌古懽且深惜諸跋佚去使秀卡者無所譖
乃補書 詣晉諸題於後俾資鑒字時宣統庚戌夏日

恭觀王溥偉識

詣晉齋記平復帖
陸機平復帖一卷在
壽康宮陳設乾隆丁酉大事後
須遺賜孫臣永拜受敬藏按

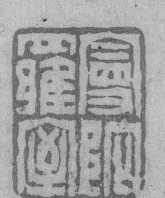
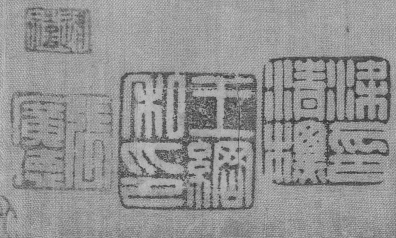
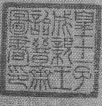

右平原真踪有藏宗標字及宣江
小璽盖右軍以前元常以後唯存
此玉行為希代寶余所藏在辛
和春時為庶吉士韓宗伯方為館
師坡時游觀名跡忌第甲乙以此為
巖惜世多善摹者予刻鴻堂帖不
凌帖収之耳
甲辰秦平月朔董其昌識

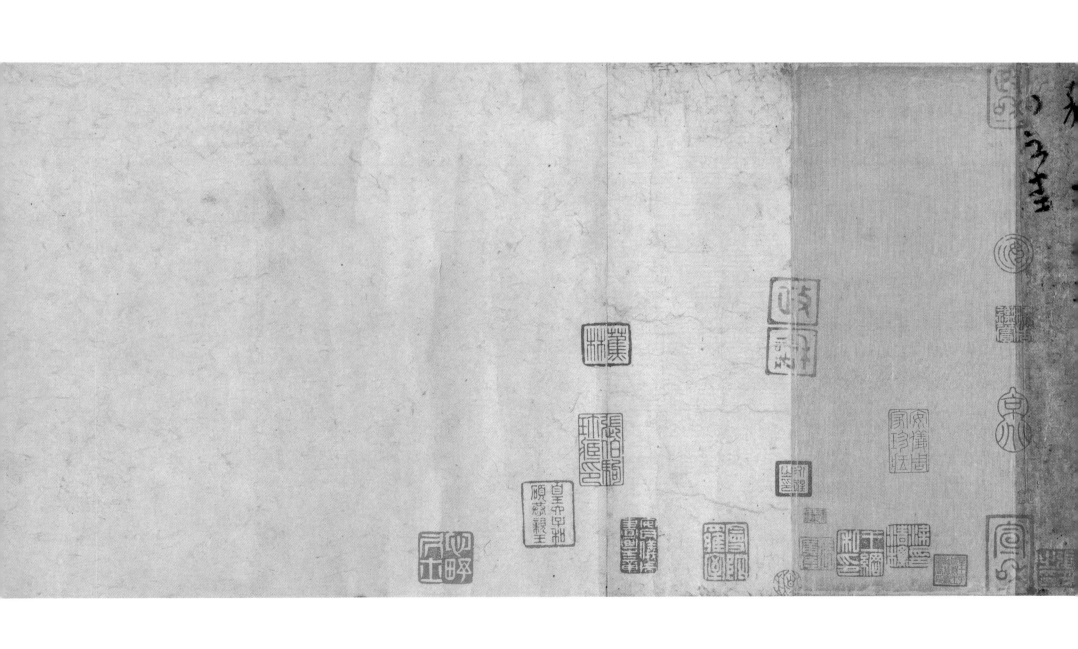

彦先嬴瘵，孔难平复，往

属初病，虑不止此，此已为庆。年

大无男，幸为复失，甚忧耳。

吴子杨往初来至，吾不能喜。

临西复来，威仪详跱，举动

成观，自躯体之美也。思识

赏之迈，前执所念，后宜

称之。闵行棠，寇乱之际，闻

问不悉。

图书在版编目（ＣＩＰ）数据

陆机平复帖 / 尚天潇编. -- 南昌：江西美术出版社，2015.2
（中国历代书家墨迹辑录）
ISBN 978-7-5480-3280-9

Ⅰ. ①陆… Ⅱ. ①尚… Ⅲ. ①行草—法帖—中国—西晋时代 Ⅳ. ①J292.23

中国版本图书馆CIP数据核字(2014)第313430号

出 品 人：汤　华

责任编辑：王国栋

编辑助理：楚天顺　哈　曼

书籍设计：李言伟

设计助理：刘霄汉

责任印制：谭　勋

企　　划：北京江美长风文化传播有限公司　江美

中国历代书家墨迹辑录 — 陆机平复帖
ZHONGGUOLIDAISHUJIAMOJIJILU · LUJIPINGFUTIE

编　者　尚天潇

出　版　江西美术出版社

社　址　江西省南昌市子安路66号江美大厦

电　话　0791-86565506

网　址　www.jxfinearts.com

印　刷　北京金彩印刷有限公司

经　销　全国新华书店

开　本　635mm×935mm　1/4

印　张　4

版　次　2015年2月第1版

印　次　2015年2月第1次印刷

印　数　5000

书　号　ISBN 978-7-5480-3280-9

定　价　28.00元

赣版权登字 06-2014-709

晉陸機平復帖

京內史吳郡陸機士衡書